帶你立即上手　新

手繪Q版小插圖

每個步驟都詳細拆解
畫出最可愛的收藏

鉛筆插畫、彩繪、電繪...等手繪技巧一次學不錯失

post

把可愛的世界 畫 給可愛的你

大學時期，在機緣巧合之下，我在小紅書上發表了自己畫的小圖，沒想到獲得了很多粉絲寶貝的關注，真讓我有點受寵若驚。當然，在畫畫的過程中我也有過低谷期，感覺自己畫的東西好像沒有人喜歡了，身為女孩子的我也有一顆敏感的心，所以，當時感覺自己彷彿被世界拋棄了。但在大家的支持和鼓勵下，我開始思考新的創意，一點一點克服壓力和困難，不斷磨練、不停地學習、積累，於是，在自我提升的同時，內心也漸漸強大起來。

我很幸運，擁有即使我一無所有也永遠以我為傲的父母，有坦誠相待的朋友，遇到了可以共度一生的愛人。我的粉絲總是用陌生的善意提醒我，這個世界真的很美好；我很感激他們，讓我在迷茫時堅定不移，在遇到困難時勇敢面對。

總有一些時刻，我也會感激從未放棄的自己，在透過繪畫賺到第一桶金時，在出版社總編輯姊姊向我邀第一本書稿時，在看到我畫的圖像製作成商品時……現在，我實現了小時候的夢想，用上了自己設計的本子，也擁有了屬於自己的週邊小店，將自己的愛好變成了工作與事業。

如果正在看這些文字的你也曾感到焦慮，請千萬別放棄，沒有人一生中都會一帆風順，生活和驚喜總是不期而遇。如果你也喜歡畫畫，那就堅持畫下去，不要糾結前途是否光明，至少它能在孤單時陪伴著你，而你現在付出的，總有一天會讓你收穫成果！

而我，也會再接再厲，終生學習，把可愛的世界畫給可愛的你。

染染云上來

CONTENTS

PART

1

線條ㄚ色塊
大集合

玩線條

從直線畫起

線條看起來很簡單卻是繪畫的基礎，
簡簡單單的線條究竟能產生怎樣的創意呢？

想畫出流暢的線條，
要多多練習才能熟能
生巧喔！

由直線聯想到樹枝

加上葉子和小花

生活中還有哪些物品可以用直線來表現
呢？發揮想像力，來場創意直線秀吧！

節日小彩旗

魚骨分割線

公路和小汽車

=3

各式各樣的線條練習

畫一畫不同的方向、
不同粗細的線條吧！

直線

直線

曲線

彎曲直線

組合畫線遊戲

把上面練過的各種線，畫出不一樣的線條吧！

彎曲直線＋彎曲直線

彎曲直線＋彎曲直線＋圖形

練習畫些簡單的線條，
為以後能畫出可愛的手帳打好基礎。

先畫一條波浪線

再畫一條平行的波浪線

反方向畫一條波浪線

畫些小星星和月亮，
銀河分割線就完成了。

加上樹葉和小花，
藤蔓分割線就完成了。

初升的小太陽

星球吊飾分割線

小船與湖泊

夏日消暑小西瓜

最喜愛吃的水果

月亮看看和香香雲朵

小愛心

三角圖形

小花

側章分割線

如一般插圖，多一些俏皮，
更是畫畫重點繪圖案的分割線。

可愛分割線

想要做萌系手帳，一定少不了可愛造型的分割線喔！

生活中許多小物件都可以畫出來，作為手帳的素材，例如：可愛的小樹、花草和節日裝飾品等。仔細觀察周遭，就能畫出更多美化手帳的圖案。

節日文字分割線

愛心心電圖分割線

雲朵寶寶分割線

小樹＋小草＋小花分割線

小汽車傳遞分隔線

推擠分隔線

講待電話分隔線

飛行分隔線

日記標題

2021.06.06

天氣： 　心情： >w< Birthday

玩色塊

從圓點畫起

點、線、面是構成圖案的基礎,所以,
學習手繪時,練習畫好點點也是基本功喔!

從小到大畫圓點 ● ● ● ● ●

按順序畫四種顏色的圓點

以相反順序畫第二排圓點

重複第一、二排畫法畫
第三、四排

畫一排大圓點

在四個大圓點中間穿插畫
小圓點

在兩個大圓點之間畫小
圓點

用大小不同的圓點拼合排列

淡色的圓點組合可用來
做手帳的背景

 各種形狀的點點

點點不限於圓形，
還可以是三角形、正方形、多邊形……

三角形

三角形正反排列可用來作分割線花邊

聖誕樹

生活中有很多小物都可以簡化成
可愛的形狀，只要再添加幾筆，
就能變身為你專屬的萌物！

三角形＋正方形

＋

小房子

長方形

電視機

關於點點的暢想　學會畫各種創意圖案的點點後，只要繼續發揮想像力，就能用點點創造更豐富的圖像。

畫畫水果

畫兩個圓點 → 加幾筆變成櫻桃 → 櫻桃圖案背景布

畫多個疊在一起的圓點，加幾筆變成葡萄 → 點綴小星星的葡萄背景布

畫畫小動物

畫黃色圓點 → 兩個圓點交疊 → 加幾筆變成小雞

畫綠色圓點 → 多種顏色的圓點交疊 → 加幾筆變成毛毛蟲

 用點點畫表情

平常可以做些表情收藏，看到喜歡的就畫在小本子上，經過大量累積後，你就能擁有別具一格的表情素材包囉！

圓點＋表情　　　　　　　　　圓形笑臉　　　　方形笑臉

三角形＋表情　　　　　　　　三角笑臉

畫格子背景時，隨機添加幾個小表情，頓時便會「萌」力四射喔！

表情方塊　　　　　　　　　　圓點笑臉

哈哈星球　　　　　　　　　　星月畫布

17

 DIY 裝飾圖案

衣物、包裝紙、購物袋、生活用品等，
都可以用彩色圓點和線條來裝飾。
成品配色也會給人更加溫柔的感覺。
一起DIY你的專屬小物吧！

小裙子 禮物盒

購物袋 蘑菇傘

 用小圖案做膠帶

西瓜膠帶 小花膠帶

小樹膠帶 星球膠帶

PART
2

越畫越萌的
萌物繪

三角形畫萌物

看起來很簡單的線條，卻是手繪的基礎，
那麼，簡單的線條究竟能創造出怎樣的萌物呢？

等邊三角形 → 圓角三角形

↓

切片西瓜

↓

一隻小青蛙

三角形小動物

公雞

小老鼠

乳牛

只要充分發揮想像力，就可以用三角形
畫出更多萌萌的動物。

獅子

小狗

小老虎

兔兔

小綿羊

小豬

21

超可愛三角形食物

能畫出各式可愛美食也是手帳控不可或缺的技能呀！快來想一想，還有哪些食物可以用三角形畫出來呢？

飯糰

1.畫圓角三角形。

2.線條改為曲線。

3.畫上五官和海苔。

呀！
被咬了一口

草莓變化畫法

畫黑點

畫白點

更多三角形食物

看起來好好吃喔！

胡蘿蔔

切片蛋糕

西瓜雪糕

小熊甜筒

22

四邊形畫萌物

1.畫正方形。　　　2.四邊線條畫出弧度。　　　3.四個角做變化。

長方形　　　　　平行四邊形

4.畫上五官就是
　豬豬抱枕了。

兔兔禮物袋　　　　長方體　　　　立體手提袋

床頭櫃　　　　課本

英文

信封

23

小猴子

1.畫正方形。

2.四個角修成圓角。

3.畫小猴子的臉和耳朵。

4.畫手腳和尾巴並塗色。

乳牛

1.正方形四角修圓，畫上耳朵和角。　　2.畫五官、尾巴和腳，塗色。也可以加上小小的身體喔！

龍貓　　宮崎駿爺爺的龍貓畫成方形會是什麼樣子呢？

1.正方形四角修圓，畫上耳朵。　　2.畫五官和肚子。　　3.塗色。

蘿蔔兔

1. 正方形四角修圓，畫長耳朵。　　　2. 畫五官。　　　3. 畫腳和胡蘿蔔並塗色。

粉紅豬

1. 正方形四角修圓，畫上耳朵。　　　2. 畫五官。　　　3. 畫腳和尾巴並塗色。

小企鵝

1. 正方形四角修圓，
 裡面畫一條曲線。　　　2. 畫臉和眼睛。　　　3. 畫翅膀、腳和帽子並塗色。

小黃雞

1. 正方形四角修圓，畫上雞冠。　　　2. 畫五官。　　　3. 畫翅膀和腳並塗色。

小羊駝

1.正方形四角修圓，
　畫上耳朵和毛茸茸頭頂。

2.畫五官。

3.畫腳和草莓並塗色。

小花蛇

1.正方形四角修圓，
　畫上眼睛和長舌頭。

2.用曲線畫出腹部。

3.畫腹部橫紋和身體並塗色。

小老虎

1.正方形四角修圓，
　畫耳朵和頭上的王字。

2.畫五官。

3.畫腳和尾巴並塗色。

小綿羊

1.正方形四邊改成曲線，
　畫上羊角。

2.畫臉和五官。

3.畫耳朵、腳和小草並塗色。

最近方塊動物很受歡迎耶！想一想，還有哪些動物可以畫成方形的呢？動手畫一畫，一定會有意想不到的驚喜喔！

圓形畫萌物

學會畫三角形和四邊形萌物後，是不是覺得，
只要稍加創意就能輕鬆畫出可愛的簡筆畫了呢？
那麼，我們再來嘗試用圓形畫萌物吧！

柳橙片

1.畫圓形。　　　　　2.內部畫橙瓣。　　　　　3.塗色。

柳橙

1.畫圓形。　　　　　2.畫葉片和梗。　　　　　3.塗色並留出白色反光點。

圓的變化

1.畫圓形，再畫中間線條。　　2.在半圓形內部畫橙瓣。　　3.畫出切塊柳橙並塗色。

2.將半圓形塗色變成西瓜。

擬人化西瓜

生活中的圓形物件不勝枚舉,球、車輪、鬧鐘⋯⋯
都可以變萌!

螃蟹

1.圓形上方畫出蟹螯。　　　　2.畫眼睛和嘴。　　　　3.畫腳並塗色。

貓熊

1.圓形上方畫出耳朵。　　　　2.畫眼睛。　　　　3.畫手和口鼻並塗色。

鬧鐘

1.畫兩個圓形。　　　　2.畫鬧鐘輪廓。　　　　3.畫數字和指針並塗色。

電風扇

1.畫兩個圓形,
　中心再畫個小圓。　　　　2.畫葉片和底座。　　　　3.塗色。

浪漫星球　讓可愛動物變身星球，是不是很有趣？

兔兔星球

1.圓形上方畫出長耳朵。　　　　　　2.畫五官。

3.畫腳。　　　　　　4.外圍畫一條行星環並塗色。

番茄星球

1.圓形上畫一個蒂。　　2.畫五官和外圍的行星環。　　3.行星環上畫小裝飾並塗色。

咩咩星球

1.畫羊角、耳朵、臉和五官。　　2.用曲線畫出身體。　　3.畫腳和有星星的行星環並塗色。

是否總覺得插畫家筆下的手繪作品萌出天際，
自己怎麼畫都平淡無奇？
那就快來記住以下這些小祕訣吧！

又細又長的胡蘿蔔長相很普通　　　　　　　短粗胖的看起來就可愛多了

瘦長的鯛魚燒引不起食慾　　　　　　　　　胖胖的鯛魚燒看起來食欲大增

哈！你猜對了，
我就是吃「可愛多」
長大的呀！

細長鉛筆較沒特色　　　粗粗的筆桿馬上變可愛

 直角變圓角 把畫好的物品都修成圓角，可愛值會暴漲喔！

長方形皮夾 改成圓角更顯活潑

掛環單字本 改成圓角秒變可愛

畫一朵雲 後面加彩虹 直線修圓再加可愛表情

畫兩個重疊的方形 畫線圈和封面圖案 改成圓角可愛倍增

加些小表情

不知道寶貝們有沒有自己收集一些小表情的畫法呢？
沒有也沒關係，這裡為你準備了超多喔！

雲朵寶寶＋表情

1.畫一朵雲。 ⇨ 2.畫五官。 ⇨ 3.畫手和愛心並塗色。

雲朵寶寶表情包

 有動作更萌 在畫好的作品上加入一些動作，
不僅增加動感，也增加可愛感。

湯圓君

　　1.畫一個圓。　　　　　　　2.畫表情。　　　　　3.畫火柴人小動作並塗色。

湯圓君的各種動作

　　　哭哭　　　　　　　　　開心　　　　　　　　吃太飽了

西瓜妹

1.畫一個圓，裡面再畫弧線。　　2.畫臉和表情。　　　3.畫腳和瓜藤並塗色。

　　　番茄姑娘　　　　　　　茄子先生

PART
3

動物同樂繪

萌萌動物畫起來

 肥嘟嘟的小動物們

一起去參觀動物園囉！

大家都學會「增加體重法」讓手繪變萌了吧？畫小動物時，這個方法再合適不過了。快來嘗試畫畫看！

圍巾小企鵝

1.畫企鵝外形和五官。　　2.畫臉部輪廓線。　　3.畫翅膀、腳和圍巾。

戴帽小企鵝

1.畫帽子。　　2.不畫腳，在正面畫腳掌就變成坐姿。　　3.幫戴帽小企鵝塗色。

醜萌小怪獸

1.畫外形。　　2.畫五官和前腳。　　3.畫背鰭、尾巴並塗色。

 萌萌噠喵星人 世界上怎麼會有貓咪這麼可愛的生物呢？
看一眼就要被萌暈了呀！

肉嘟嘟橘斑貓

1.畫小貓頭部輪廓。

2.畫張嘴的表情。

3.畫鬍鬚、身體和腳。

4.畫尾巴並塗色。

想吃魚小饞貓

1.畫小貓頭部輪廓。

2.畫表情、鬍鬚、身體和腳。

3.畫尾巴並塗色。

用畫筆記錄貓咪的點點滴滴和一舉一動，也是件很幸福的事呢！

打滾小懶貓

1.畫躺臥貓的外形。　　　　2.畫表情和鬍鬚。　　　　3.畫前腳、尾巴並塗色。

回眸摺耳貓

1.畫摺耳貓頭部輪廓。　　　2.畫身體、腳和尾巴。　　　3.畫表情、鬍鬚並塗色。

賣萌小肥貓

1.畫頭部輪廓、表情
　和鬍鬚。

2.畫肥肥的身體和腳。　　　3.畫尾巴並塗色。

購物袋貓咪

1.畫頭部輪廓和前腳爪。　　2.畫表情和鬍鬚。

3.畫購物袋並塗色。

背影貓

1.畫頭部輪廓。　　　　　　　　2.畫項圈。

4.畫尾巴並塗色。　　　　　　3.畫鬍鬚、身體和腳。

躲貓貓

1.畫頭部輪廓。

2.畫表情、鬍鬚和牆面線條。　　3.畫身體、腳和尾巴並塗色。

禮物貓

1.畫頭部輪廓和前腳爪。　　2.畫表情、鬍鬚和派對帽。

3.畫禮物盒並塗色。

 貓咪疊疊樂

試著把學會的各種小貓咪
疊起來畫,是不是看起來
更加有趣了呢?

 小貓愛玩具　再試試看把小貓和玩具畫在一起吧！

1.畫頭部輪廓和前腳爪。

2.畫表情和鬍鬚。

3.畫小汽車。

4.畫身體、尾巴和
貓咪著色本。

5.畫積木並塗色。

 萌萌噠汪星人

狗狗是人類忠誠的好朋友，撒嬌、賣萌，
一點兒也不比貓咪遜色呢！
你心中的小狗有多惹人愛？一起來畫畫看吧！

乖巧小柴犬

1.畫頭部輪廓。

2.畫表情。

4.畫身體和腳並塗色。

3.畫胸毛形狀。

跟大家介紹一下，
這是我的新鄰居。

呆萌法鬥犬

1.畫頭部輪廓、鼻子和吐舌。　　　　　2.畫五官。

3.畫身體、腳和尾巴並塗色。

捲毛小泰迪A

1.畫頭部輪廓。　　　　　　　　2.畫表情。

4.把輪廓線條都畫成曲線。　　　　3.畫身體、腳和尾巴並塗色。

捲毛小泰迪B

1.用曲線畫頭部輪廓。　　　　2.畫表情。

3.畫身體、腳和尾巴並塗色。

害羞貴賓狗

1.用曲線畫頭部輪廓。

2.畫表情。

3.畫身體和腳並塗色。

毛球禮物狗

1.用曲線畫頭部輪廓。

2.畫表情。

4.畫禮物箱並塗色。

3.畫身體、腳和尾巴。

蜜桃臀柯基

1.畫頭部輪廓。

2.畫屁股和腳。

3.畫尾巴並塗色。

眨眼汪汪

1.畫頭部輪廓。　　　　2.畫眨眼表情。

3.畫身體、腳和尾巴並塗色。

罐頭汪汪

1.畫屁股輪廓。　　　　2.畫尾巴。

3.畫罐頭並塗色。

汪！汪！　　　　好好吃　　　　好想吃！

堆一對雪人，讓熊熊、狗狗來比萌！

1.畫小熊和小狗的頭部輪廓。

2.一人畫一個表情。

3.畫圍巾。

4.畫圓圓的身體。

5.沒衣服，只畫釦子。

6.塗上喜歡的顏色。

 兔兔這麼可愛 兔兔這麼可愛，阿泱泱怎麼可能錯過呢？
一起來把兔兔變為筆下的萌物吧！

愛心兔兔　　　　　　淑女兔兔

蝴蝶結兔兔

啃胡蘿蔔兔兔

1.畫大耳朵。　　2.畫頭部輪廓，耳朵畫愛心。　　3.畫前腳和胡蘿蔔。

4.畫眨眼、張嘴的表情。

5.畫身體和後腳。

6.畫兔牙並塗色。

再試著以兔兔為主角畫小幅的手繪圖，給可愛兔兔一個夢幻家園吧！

蘑菇小屋

1.畫房屋輪廓。

2.畫屋頂圖案和煙囪的煙。

3.畫門窗並塗色。

情書兔兔

1.畫頭部輪廓。

2.畫耳朵愛心和表情。

3.畫身體、腳和信封並塗色。

兔兔疊疊樂 一隻兔兔很可愛，一堆兔兔更是萌度爆表呀！

哈哈兔

1.畫頭部輪廓和表情。　　2.畫身體和腳。　　3.塗色。

抱抱兔

1.畫頭部輪廓和表情。　2.畫耳朵愛心、身體和腳。　3.塗色。

當我們萌在一起，
其快樂無比……

汪～

萌萌動物的日常

兔兔與草莓

1.畫兔子耳朵輪廓。

2.畫上耳朵絨毛更可愛。

3.畫頭形和拿著草莓的手。

4.畫可愛表情。

5.身體盡量畫小一點。

6.塗色。

 貓咪雜貨鋪

1.棚頂畫一個雲朵狀的兔耳朵。

2.往下畫出兩邊的支撐桿。

3.畫內耳線條和倒梯形櫃台。

4.寫上店鋪名稱。

5.畫小貓咪並塗色。

6.雜貨鋪塗色並與小貓咪結合。

 杯子蛋糕兔

1.畫兔耳朵和蝴蝶結。

2.畫頭頂線條。

3.往下畫出毛茸感頭部輪廓。

4.畫表情和手。

5.畫杯子蛋糕的紙杯。

6.塗色。

1.畫兔頭、耳朵絨毛和表情。

2.畫拿著草莓的手。

3.往下畫出蛋糕
表面流動的奶油。

4.畫上草莓裝飾。

5.畫蛋糕和奶油擠花。

6.畫蛋糕托盤並塗色。

草莓奶油蛋糕捲

1. 畫出趴趴熊的頭和狗腳。

2. 畫耳朵絨毛和開心的表情。

3. 畫出趴趴熊上面的背巾。

4. 畫趴趴熊身圍邊滾動的奶油。

5. 畫趴趴熊捧的蛋糕盤。

6. 畫趴趴熊旁邊的蛋糕盒。

 草莓泳池趴

1.畫小熊的頭部輪廓。

2.畫兔子的頭部輪廓和蝴蝶結。

3.畫哈哈笑的表情和手。

4.畫小泳池上緣線條。

5.畫草莓小泳池的輪廓。

6.塗色。

1.畫頭部輪廓。

2.畫天然呆的表情。

3.畫手和竹子。

4.畫T恤和另一隻手。

5.畫胖胖小短腿。

6.塗色。

 貓熊疊疊樂

1.畫第一隻貓熊的頭。

2.往下畫身體和第二隻貓熊的頭。

4.畫第三隻的身體和後腳。

3.畫第二隻的前腳，後面再畫
第三隻的頭部輪廓。

5.畫第三隻的尾巴。

6.塗色。

把小動物疊起來是不是更加可愛了？你最喜歡哪種小動物？找一種動物，試著用堆疊的方式畫畫看，然後，每一隻的動作、表情都做變化會更有趣。只要畫紙夠大，你想疊多少都可以喔！

升空氣球貓

1.畫第一隻貓熊的頭。

2.畫第二隻貓熊的頭。

3.畫第三隻貓熊的頭。

4.下方再畫小貓的頭。

5.畫小貓的身體、腳和尾巴。

6.畫連接貓熊氣球的線並塗色。

6. 塗色。

5. 畫身體和腳。

4. 畫毛和的信料。

3. 畫尖耷的引法。

2. 畫表情。

1. 畫小熊的頭和轉圈。

愛少小熊睡姿

 泡澡小熊

1.畫小熊的上半身和帽子。

2.畫兩個腳掌。

3.左邊畫彎曲的吸管，
右邊畫一半的星星。

4.畫西瓜浴缸的輪廓。

5.浴缸裡補畫水位線，
下方畫溢出來的果汁。

6.塗色。

子鼠

1.畫耳朵輪廓。

2.畫圓滾滾的身體。

3.畫表情和鬍鬚。

4.畫手和元寶。

5.畫腳和尾巴並塗色。

丑牛

1.畫耳朵輪廓。

2.畫牛角和頭部輪廓。

3.畫身體和腳。

4.畫手和五官。

5.畫尾巴和紅紙並塗色。

寅虎

1.畫耳朵輪廓。　　　2.畫頭部輪廓。

3.畫身體、腳和尾巴。　　4.畫表情、王字和斑紋。　　5.畫手並塗色。

卯兔

1.畫耳朵輪廓。　　　2.畫頭部輪廓。

3.畫身體、腳和拿胡蘿蔔的手。　4.畫耳朵絨毛和五官。　　5.塗色。

 辰龍

1.畫耳朵輪廓和龍角。　　　　　2.畫頭、身體、腳和尾巴輪廓。

3.畫背鰭上的突刺。　　　4.畫表情。　　　5.畫拿龍珠的手並塗色。

 巳蛇

1.畫頭部輪廓。　　　　　2.畫身體和尾巴。

3.畫表情。　　　4.畫頭上的葉子。　　　5.畫身體圖案並塗色。

午馬

1.畫頭部輪廓。　　　　　2.畫表情。

3.畫身體和腳。　　　4.畫腹部線條。　　　5.畫馬鬃和尾巴並塗色。

未羊

1.畫饅頭狀的身體。　　　2.將輪廓改為曲線。

3.畫耳朵、羊角、臉和表情。　　　4.畫腳。　　　5.塗色。

申猴

1.畫頭頂線條。　　　2.畫出頭部輪廓。

3.畫耳朵、身體和尾巴。　　4.畫臉和表情。　　5.畫拿著愛心的手並塗色。

酉雞

1.畫雞冠。　　　2.畫頭頂線條。

3.畫身體和手。　　4.畫表情。　　5.畫腳掌並塗色。

戌狗

1.畫頭頂和耳朵。　　　2.畫頭部輪廓。

3.畫手。　　　　4.畫身體和腳。　　　　5.畫表情並塗色。

亥豬

1.畫耳朵輪廓。　　　2.畫頭部輪廓。

3.畫身體、腳和尾巴。　　　4.畫表情。　　　　5.畫手並塗色。

可愛排排站

把書中的十二生肖可愛動物疊起來
囉喔！可愛的排列組合，無論是
水平圖的可愛喔！

萌版動物邊框

相信我，用小動物來畫造型邊框，
你的手帳一定會萌出天際的！

綿綿羊邊框

呆企鵝邊框

卡哇依柯基邊框

棉花糖兔兔邊框

動物邊框的應用超級廣泛，可以做為留言便條、書籤、禮物包裝小卡、
置物盒或儲物罐的標籤……還有更多功能等你來發現！

PART
4

美食萌變身

白菜

1.畫白菜葉子輪廓。　　2.後面再畫一半的葉子。　　3.畫後面葉子線條和
　　　　　　　　　　　　　　　　　　　　　　　　　　　表情並塗色。

茄子

1.畫蒂頭。　　　　　　2.畫茄子輪廓。　　　　3.畫表情並塗色。

大蔥

1.畫Y字形輪廓。　　　2.畫後面的葉子和表情。　3.再畫一株小的並塗色。

胡蘿蔔

1.畫蛋形輪廓。　　　　2.畫葉子和線條。　　　3.畫表情並塗色。

南瓜

1.畫南瓜輪廓。　　　　　2.畫表情。　　　　　3.畫蒂頭並塗色。

青花菜

1.畫一朵青花菜輪廓。　　2.左右再畫兩朵。　　3.畫表情，後面再畫
　　　　　　　　　　　　　　　　　　　　　　　　　兩朵並塗色。

生薑寶寶

1.畫星形輪廓。　　　　　2.畫表情。　　　　　3.畫些線條並塗色。

番茄

1.畫蒂頭。　　　　　　　2.畫番茄輪廓和表情。　　3.塗色。

蘋果

1.畫蘋果輪廓。　　2.畫葉子和表情。　　3.塗色。

柳橙

1.畫柳橙輪廓。　　2.畫表情和一些小黑點。　　3.塗色。

鴨梨

1.畫鴨梨輪廓。　　2.畫葉子和表情。　　3.塗色。

鳳梨

1.畫葉子。　　2.畫鳳梨輪廓和表情。　　3.畫格紋並塗色。

櫻桃

1.畫兩個不同大小的圓。　　　2.畫葉子和梗。　　　3.畫表情並塗色。

蜜桃

1.畫葉子輪廓。　　2.畫桃子輪廓、表情和葉脈。　　3.塗色。

香蕉

1.畫果柄輪廓。　　2.畫兩根香蕉的輪廓。　　3.塗色。

「蕉」財進寶

招財熊熊　　　　　　　進寶貓咪

酪梨

1.畫酪梨輪廓。

2.畫蒂頭、圓圓的籽、表情和腳。

3.畫手並塗色。

檸檬

1.畫檸檬輪廓。

2.上方畫表情。

3.塗色。

山竹

1.畫蒂頭。

2.畫山竹輪廓。

3.畫小熊的頭並塗色。

草莓

1.畫蒂頭。

2.畫草莓輪廓。

3.畫兔兔的頭並塗色。

罐裝草莓汁

1.畫玻璃罐輪廓。　　2.畫草莓標籤。　　3.塗色。

小熊奶茶

1.畫奶茶杯輪廓。　　2.畫吸管。　　3.畫小熊標籤並塗色。

草莓養樂多

1.畫養樂多瓶輪廓。　　2.畫吸管和標籤。　　3.加文字並塗色。

肥宅快樂水

1.畫可樂瓶輪廓。　　2.畫標籤。　　3.加文字並塗色。

藍莓優格

1.畫優格瓶輪廓。　　　　2.畫標籤和藍莓。　　　　3.畫瓶子細節並塗色。

草莓牛奶

1.畫牛奶盒輪廓。　　　　2.畫盒子圖案、吸管和文字。　　　　3.塗色。

蜜桃果汁

1.畫果汁瓶輪廓。　　　　2.畫標籤圖案。　　　　3.塗色。

草莓牛奶利樂包

1.畫利樂包輪廓。　　　　2.畫吸管、草莓和文字。　　　　3.塗色。

炸蝦天婦羅

1.畫炸蝦天婦羅輪廓。　　　　　2.畫蝦尾。　　　　　3.畫表情並塗色。

握壽司

1.畫長條形海苔。　　　　　2.下方畫蝦肉輪廓。

4.畫右邊米飯輪廓。　　　　　3.畫左邊米飯輪廓。

5.畫表情。　　　　　6.畫腳並塗色。

三角飯糰

1.畫帽子和飯糰輪廓。

2.下方畫海苔。

3.畫表情並塗色。

飯糰排排坐

1.畫包裝紙輪廓。

2.畫有表情和手的飯糰。

4.再畫第三個飯糰。

3.後面再畫一個交疊的飯糰。

5.第二和第三個飯糰都畫上表情。

6.塗色。

烤菇串	壽司捲	方塊壽司
1.畫一個圓。	1.畫一個橢圓形。	1.畫一個四邊形。
2.再畫兩個圓。	2.往下畫出圓柱體。	2.往下畫出厚度。
3.畫上星狀切痕。	3.橢圓內畫食材外形。	3.畫米飯輪廓和表情。
4.塗色。	4.塗色。	4.畫淋醬形狀並塗色。

81

中式點心萌翻天

小籠包

1.畫小籠包輪廓。　2.畫摺痕。　3.畫表情並塗色。

餃子

1.畫餃子輪廓。　2.畫摺痕。　3.畫表情並塗色。

爆漿湯圓

1.畫有缺口的圓。　2.畫爆漿的形狀。　3.畫表情和手並塗色。

也可以幫我們加上火柴人的動作唷！

4.爆漿的形狀和顏色變化。

糖葫蘆

1.畫下方開口的蛋形。　2.接著畫下方開口的圓形。　3.再畫一個圓形
　　　　　　　　　　　　　　　　　　　　　　　　　　和竹籤並塗色。

爆米花

1.畫雲朵形輪廓。　　　　2.畫表情和手腳。　　　　3.畫愛心信封並塗色。

爆米花桶

可愛糖果萌翻天

小白兔牛奶糖

1.上下畫兩條弧線。　　　　2.畫包裝紙形狀。　　　　3.畫線條圖案。

4.畫兔子頭部輪廓。　　　　5.畫兔子表情。　　　　6.加文字並塗色。

小熊軟糖

1.畫一個扁圓形。　　2.畫包裝紙形狀。　　3.畫圖案並塗色。

棒棒糖

1.圓形中間畫線條。　　2.畫表情。

3.畫支桿並塗色。

小熊棒棒糖

1.畫圓形和蝴蝶結。　　2.畫小熊耳朵和表情。　　3.畫支桿並塗色。

草莓牛奶糖

1.畫盒子外形。　　2.畫圖案。　　3.畫糖果並塗色。

小白兔糖球罐

1.畫玻璃罐輪廓。　　2.畫蝴蝶結和糖球。　　3.畫兔子頭並塗色。

PART
5

阿泱泱的多采節日

美少女阿泱泱

美美噠髮型

頭頂包包頭

1.畫頭形和髮型輪廓。

2.畫瀏海和鬢髮。

3.畫表情並塗色。

雙辮子髮型

1.畫頭形和髮型輪廓。

2.畫旁分瀏海和捲鬢髮。

3.畫表情並塗色。

雙邊包包頭

1.畫頭形和髮型輪廓。

2.畫齊平短瀏海。

3.畫表情並塗色。

蝴蝶結＋髮束

1.畫頭形、髮型輪廓
和蝴蝶結。

2.畫瀏海和鬢髮。

3.畫表情並塗色。

蓬鬆雙髮捲

1.畫頭形和髮型輪廓。

2.畫瀏海和長鬢髮。

3.畫表情並塗色。

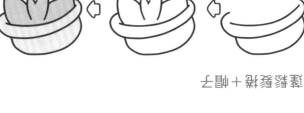

1.畫帽子和鬍鬚。　2.畫頭形狀、鬍鬚和纏繞。　3.畫柔情並染色。
瀏海和毛纏繞。

纏繞鬍鬚＋帽子

3.畫柔情並染色。　2.畫瀏海和毛纏繞。　1.畫頭形狀和鬍鬚纏繞。

纏繞鬍鬚

3.畫柔情並染色。　2.畫瀏海和畫瀏海抱絨纏繞。　1.畫頭形狀和鬍鬚纏繞。

鬍鬚大頭

3.畫柔情並染色。　2.畫瀏海和掉鬍鬚纏繞。　1.畫頭形狀和鬍鬚纏繞。

直鬍鬚

阿泱泱的衣櫥

兔兔泳衣

1.畫吊帶型泳衣輪廓。

2.畫蝴蝶結和荷葉邊。

3.畫兔兔圖案並塗色。

4.畫泳褲輪廓。

5.畫荷葉滾邊。

6.畫兔兔圖案並塗色。

麋鹿小黃帽

1.畫帽子輪廓。

2.畫麋鹿角。

3.畫表情並塗色。

熊熊斜揹包

1.畫熊熊頭形輪廓和揹帶。

2.畫揹帶細節和表情。

3.畫耳朵和手並塗色。

翻領蕾絲邊上衣

 ⇨ ⇨

1.畫衣服輪廓。 2.畫領子和袖口蕾絲邊。 3.畫下襬蕾絲邊和圖案 並塗色。

小熊吊帶褲

 ⇨ ⇨

1.畫吊帶和釦子。 2.畫褲子輪廓。 3.畫小熊圖案並塗色。

高領兔兔衛衣

 ⇨ ⇨

1.畫領子。 2.畫衣服輪廓。 3.畫兔兔圖案並塗色。

蕾絲花邊短裙

 ⇨ ⇨

1.畫裙子輪廓。 2.畫下襬蕾絲花邊。 3.畫兔兔圖案並塗色。

愛心圍裙

 ⇨ ⇨

1.畫吊帶和釦子。 2.畫圍裙輪廓。 3.畫愛心圖案並塗色。

豐富多采的節日

生日快樂

生日帽

1.畫三角錐形。

2.畫派對帽裝飾。

3.塗色。

生日禮物

1.畫蝴蝶結。

2.畫禮物盒輪廓。

3.畫盒子上的緞帶並塗色。

歡樂氣球

1.畫心形氣球。　　　　　2.再畫一個小熊氣球。　　　3.後面加圓形氣球，
　　　　　　　　　　　　　　　　　　　　　　　　　繩子上畫蝴蝶結並塗色。

拍立得相機

1.畫四角修圓的四邊形。　　2.畫相機輪廓。　　　　　3.塗色。

<div align="center">

彩色蠟燭　　　　　　　　　　　彩帶拉炮

</div>

<div align="center">

冒泡啤酒　　　　　　　　　　　波點蝴蝶結

</div>

雙層生日蛋糕

1.畫蠟燭和上層奶油。

2.畫第一層蛋糕和下層奶油。

3.畫第二層蛋糕和托盤。

4.畫可愛圖案。

5.塗色。

小熊造型蛋糕

1.畫半圓形。

2.畫小熊耳朵、表情和托盤。

3.畫草莓並塗色。

草莓蛋糕

1.畫草莓、星星裝飾和橢圓形。

2.畫奶油和蛋糕。

3.塗色。

鞭炮

1.畫圓柱形。　　　　2.畫點燃的引線和包裝紙線條。　　3.畫表情並塗色。

4.畫兩個鞭炮和掛繩。　　5.往下交疊多畫幾個鞭炮。　　6.畫表情並塗色。

燈籠

1.畫燈籠輪廓和掛繩。　　2.畫下方的穗子。　　3.畫表情並塗色。

中國結

1.畫中國結輪廓和掛繩。　　2.畫下方的穗子。　　3.寫上「福」字並塗色。

新年物件用大紅色，喜氣加倍喔！

紅色蝴蝶結

1.畫愛心和蝴蝶結上方。　　2.畫出完整的蝴蝶結。　　3.畫緞帶並塗色。

紅包袋

1.畫四角修圓的四邊形。　　2.畫小熊圖案。　　3.畫袋口線條並塗色。

喜氣錢袋

1.畫錢袋輪廓。　　2.畫袋口束繩。　　3.畫圖案並塗色。

中式掛畫

1.畫心形釘子、掛繩　　2.往下畫兩邊線條　　3.畫圖案並塗色。
　和卷軸上方輪廓。　　　和下方卷軸。

 繽紛聖誕節

聖誕襪

1.畫一個雲朵形。　　　　2.畫襪子輪廓和襪底線條。　　3.畫掛勾和表情並塗色。

鈴鐺

1.畫蝴蝶結和緞帶。　　　　2.畫鈴鐺輪廓。　　　　3.畫表情並塗色。

拐杖糖

1.畫蝴蝶結。　　　　2.畫拐杖輪廓。　　　　3.畫線條並塗色。

薑餅人

1.畫頭部上方輪廓。　　　　2.畫薑餅人身體輪廓。　　　　3.畫表情並塗色。

 畫一棵聖誕樹 聖誕節一定少不了要有一棵聖誕樹，
但是聖誕樹的畫法可不止一種喔！

1.畫星星裝飾和
　上層輪廓。

2.往下畫出完整樹形
　輪廓和吊飾。

3.畫樹幹並塗色。

1.畫星星裝飾和條狀
　捲紙形輪廓。

2.畫出完整樹形輪廓。

3.畫彈簧狀樹幹並塗色。

1.畫花形裝飾和向下的
　螺旋線條。

2.畫樹幹。

3.畫閃亮星芒並塗色。

1.畫心形和向下延伸的
　Z形線條。

2.畫彈簧狀樹幹。

3.畫小心心裝飾
　並塗色。

1.往下畫Z形線條。

2.上方畫小花裝飾，
下方畫樹幹。

3.畫幾個小吊飾並塗色。

1.畫花形裝飾。

2.往下畫三層傘狀樹葉。

3.畫樹幹和吊飾並塗色。

聖誕襪裡有兔兔喔！

聖誕貓咪

1.畫手拿星星的許願貓輪廓。

2.畫五官和鬍鬚。

4.畫聖誕樹最上層。

3.畫聖誕樹頂端的裝飾蝴蝶結。

5.往下再畫兩層聖誕樹。

6.塗色。

貓咪禮物盒

1.畫貓咪頭輪廓和手。

2.畫五官和鬍鬚並塗色。

3.畫好的貓咪頭上再畫
蝴蝶結和禮物盒蓋。

3.貓咪頭下方畫禮物盒並塗色。

歡樂耶誕夜，
一起來拆禮物囉！

聖誕花環

1.畫小熊頭。

2.小熊頭後面畫蝴蝶結。

3.畫圓形花環。

＊先畫兩個同心圓再畫波浪線條。

4.畫環繞花環的彩帶。

5.中間畫兔子頭和手。

6.塗色。

白煮蛋

1.畫蛋形。

2.畫剖半的蛋形。

3.畫表情和手腳並塗色。

米酒甕

1.畫酒甕蓋子和蓋布。

2.畫酒甕輪廓。

3.畫兔兔圖案並塗色。

粽子

1.畫粽子的米粒輪廓。

2.下方畫粽葉。

3.畫表情並塗色。

剝開的粽子

1.畫三角形的粽子輪廓。

2.下方畫一片粽葉。

3.畫表情和手並塗色。

粽子寶寶

1.畫三角形粽子的
上緣和蝴蝶結。

2.下方畫粽葉輪廓。

4.畫兩個粽子的表情和手。

3.後面畫三角形粽子輪廓,
上方加一片小葉子。

5.最後面再畫第三個
戴帽的粽子。

6.畫第三個粽子的表情
和手並塗色。

 團圓中秋節

食盒提籃

1.畫提把外形。

2.畫兩層食盒。

3.畫表情並塗色。

歡樂圓月

1.畫絨球帽外形。

2.畫下方有缺口的圓形。

3.畫包圍圓月的雲朵。

3.畫表情並塗色。

兔兔提燈

1.畫提燈握把。

2.在握把前端往下畫
燈籠輪廓。

3.畫兔兔圖案並塗色。

兔兔送月餅

1.畫前面有缺口的兔兔輪廓。

2.畫耳朵絨毛和表情。

3.畫月餅輪廓。

4.畫月餅表情和手並塗色。

兔兔天燈

1.畫天燈輪廓。

2.下方畫十字形支架和拉繩。

3.畫兔兔圖案並塗色。

PART 6

快樂旅行 ✿ 幸福生活

一起去旅行

交通工具也可愛

小汽車

1.畫汽車輪廓。

2.畫車窗、車燈和
輪子圓心。

3.畫排氣形狀並塗色。

迷你飛機

1.畫下方有缺口的
飛機輪廓。

2.畫機翼。

3.畫前窗形狀和愛心
圖案並塗色。

直升機

1.畫機身輪廓。

2.畫上方和機尾螺旋槳。

3.畫下方起落架並塗色。

帆船

1.畫三角船帆外形。

2.畫船身。

3.畫表情並塗色。

砂石車

1.畫駕駛座艙和前輪。　　　2.畫車斗和後輪。　　　3.畫車身細節並塗色。

小巴士

1.畫小巴士輪廓。　　　2.畫車窗和後視鏡。　　　3.畫輪子圓心並塗色。

計程車

1.畫車身輪廓。　　　2.畫車窗和車燈。　　　3.畫計程車標示燈和
　　　　　　　　　　　　　　　　　　　　　　　輪子圓心並塗色。

火箭

1.畫火箭外形。　　　2.畫透視窗和尾翼。　　　3.畫噴火並塗色。

警車

1.畫警車輪廓。

2.畫警示燈、車窗、後視鏡、
車燈和輪子圓心。

3.畫閃燈線並寫上文字。

4.畫排氣形狀並塗色。

救護車

1.畫救護車輪廓。

2.畫車窗。

3.畫警示燈、閃光線和
車身圖案。

4.塗色。

客機

1.畫下方有缺口的
客機外形。

2.畫機翼和尾翼。

3.畫機艙的窗子。

4.塗色。

椰子樹

1.畫兩片大葉子
和三顆椰子。

2.往上再畫兩片葉子。

3.畫樹幹並塗色。

遮陽傘

1.畫傘面輪廓。

2.畫細節。

3.畫傘柄和下方石頭
並塗色。

扇貝

1.長條形上畫一個
短棒形。

2.後面再畫一個短
棒形。

3.左右再加畫兩個
半圓形並塗色。

海星

1.畫一個星形。

2.畫線條和厚度。

3.畫表情並塗色。

瓶中信

1.畫下方有缺口的
瓶子輪廓。

2.瓶身畫U形線條，
再畫吊掛的信封。

3.畫瓶內的海沙並塗色。

沙鏟和水桶

1.畫鏟子輪廓。

2.畫水桶輪廓。

3.桶子上畫圖案並塗色。

雞尾酒

1.畫酒杯杯身。

2.往下畫酒杯杯腳。

3.畫小紙傘和圖案並塗色。

遮陽帽

1.畫右邊有缺口的
帽子輪廓。

2.畫蝴蝶結。

3.畫緞帶和波浪形
帽沿並塗色。

 美美的花朵

簡單型

1.畫花朵輪廓。　　　　2.畫莖和葉。　　　　3.畫表情並塗色。

多瓣型

1.畫一朵花。　　　　2.再畫另一朵。　　　　3.塗色。

雙瓣型

1.畫花朵輪廓。　　　　2.畫莖和葉。　　　　3.塗色。

喇叭型

1.畫花心。　　　　2.畫花形和花萼。　　　　3.塗色。

111

兔兒小花

1.畫下方有缺口的頭部輪廓。

2.畫手和下巴線條。

3.畫耳朵內的線條和表情。

4.畫花瓣輪廓。

5.畫莖和葉。

6.塗色。

仰望星空

月亮吊飾

1.畫圓形和環繞的橢圓形。　　　2.畫造型吊飾。　　　3.畫表情並塗色。

許願瓶

1.畫玻璃瓶輪廓。　　　2.畫飛散的星星。　　　3.畫瓶內的星星
和表情並塗色。

星星躲貓貓

1.畫半個星星輪廓和手。　　　2.畫一個彎月。　　　3.畫表情並塗色。

頑皮星星

1.畫星星。　　　2.畫外圍光環和小星星。　　　3.畫表情並塗色。

113

紙飛機的環遊

紙飛機

1.畫後面有缺口的　　　　　2.畫立體機身。
　三角形機翼。

3.畫心形圖案並塗色。

愛心紙飛機

1.畫後面有缺口的　　　　　2.畫立體機身。　　　　　3.畫飛揚的愛心並塗色。
　六邊形機翼。

繪本與紙飛機

1.畫翻開書頁的輪廓。　　　　　　2.畫書的厚度。

3.上方畫紙飛機和飛揚線。　　　　4.畫書頁圖案並塗色。

貓熊氣球＋紙飛機

1.畫貓熊氣球輪廓。

2.畫紙飛機和雲朵。

3.畫貓熊和雲朵的表情
並塗色。

兔兔郵筒＋紙飛機

1.畫下面有缺口的
郵筒輪廓。

2.畫投信口和郵筒底座。

3.畫表情並塗色。

可以換動物造型

愛心紙飛機

飛揚線

郵筒可以
多畫一層

路標牌

1.畫多肉植物輪廓。　　　　2.畫圓底形花盆。　　　　3.畫花盆圖案並塗色。

1.畫束口袋輪廓。　　　　2.畫多肉植物輪廓。　　　　3.畫表情並塗色。

1.畫多肉植物輪廓。　　　　2.畫圓筒形花盆。　　　　3.畫表情並塗色。

1.畫玻璃杯輪廓。　　　　2.畫兩株植物。　　　　3.塗色。

1.畫植物輪廓。　　　　　2.畫圓筒形花盆。　　　　　3.畫表情並塗色。

1.畫植物輪廓。　　　　　2.畫花盆和愛心圖案。　　　　3.畫表情並塗色。

1.畫多肉植物輪廓。　　　2.畫茶杯形花盆。　　　　　3.畫愛心圖案並塗色。

1.畫多肉植物輪廓。　　　2.畫圓筒形花盆。　　　　　3.畫愛心圖案並塗色。

擦手巾

1.畫小熊頭和表情。

2.畫吊繩和毛巾。

3.塗色。

檯燈

1.畫燈罩外形。

2.畫支架和底座。

3.畫表情和開關拉繩
並塗色。

小熊公主床

1.畫小熊頭形的床頭板。

2.畫床尾板。

3.畫床板和床單。

3.畫表情並塗色。

小熊沙發

1.畫小熊頭形的靠背。

2.畫U形扶手和椅墊。

3.畫表情並塗色。

床頭櫃

1.畫四角修圓的正方形。

2.畫外框、隔板、書和櫃腳。

3.上方畫小盆栽並塗色。

 日常實用小物

雨傘

 ⇨ ⇨

1.畫收起的雨傘外形。　　　2.畫傘柄。　　　3.畫表情並塗色。

擴香瓶

 ⇨ ⇨

1.畫瓶口和瓶身上部。　　　2.畫三支擴香棒，
　　　　　　　　　　　　　　　往下畫瓶身。　　　3.畫小熊圖案並塗色。

捲筒衛生紙

 ⇨ ⇨

1.畫衛生紙輪廓。　　　2.畫拉出的紙張。　　　3.畫表情並塗色。

開箱美工刀

 ⇨ ⇨

1.畫造型美工刀輪廓。　　　2.畫圖案。　　　3.塗色。

 美味廚房

衣架擦手巾

1.畫衣架上半部。　　2.衣架上畫小熊耳朵，　　3.畫表情並塗色。
　　　　　　　　　　　　　再往下畫毛巾。

密封罐

1.畫蓋子。　　2.往下畫出罐子輪廓。　　3.畫表情並塗色。

啤酒杯

1.畫雲朵形啤酒泡沫。　　2.畫杯子。　　3.畫小老虎圖案並塗色。

烤麵包機

1.畫麵包機上部　　2.畫出完整的麵包機　　3.畫表情並塗色。
　和一片土司。　　　輪廓和按鈕。

微波爐

1.畫長方體外形。

2.畫透視窗和按鈕。

3.畫表情並塗色。

冰箱

1.畫四角修圓的長方形。

2.畫冰箱門分隔線
 和門把。

3.畫兔耳朵、表情
 並塗色。

榨汁機

1.畫杯身輪廓。

2.畫榨汁杯細節、
 底座和控制鈕。

3.畫兔兔圖案並塗色。

料理秤

1.畫秤的輪廓。

2.畫兔兔圖案和
 指針面盤。

3.塗色。

電火鍋

1.畫鍋子輪廓。

2.畫底座和控制鈕。

3.畫表情並塗色。

雪平鍋

1.畫鍋子輪廓。

2.畫小熊耳朵和握把。

3.畫表情並塗色。

麵包托盤

1.畫土司輪廓。

2.下方畫托盤輪廓。

3.畫表情並塗色。

草莓果醬

1.畫瓶蓋、包裝紙和
　蝴蝶結。

2.畫瓶子和標籤紙。

3.畫草莓圖案並塗色。

居家小電器

古董電視

1.畫大小兩個方形。 2.畫天線、按鈕和腳。 3.畫表情並塗色。

滾筒洗衣機

1.畫洗衣機外形。 2.畫按鈕和圓形透視窗。 3.畫表情並塗色。

分離式冷氣

1.畫冷氣機外形。 2.畫顯示板和圖案， 3.畫表情並塗色。
下方畫風吹線條。

手提小冰箱

1.畫冰箱外形。 2.畫提把和細節。 3.畫表情並塗色。

休閒茶几

1.畫橢圓形。　　　　　2.下面畫出厚度。　　　　3.畫茶几腳。

4.桌面畫圖案並塗色。

小熊板凳

1.畫下方有缺口的頭形。　　　2.畫表情和下巴線條。

3.畫椅子座板和椅腳。

4.塗色。

懶骨頭坐墊

1.畫下方有缺口的
仙人掌外形。

2.畫圓弧椅墊外形。

3.畫表情並塗色。

花架

1.畫上層架子。

2.畫下層架子和盆栽。

3.塗色。

畫下你擁有的愜意時光——
　　布置溫馨的住家、綠色植栽，還有貓貓或狗狗的陪伴……

萌萌手帳分割線

To Do List

畫好圖樣，塗上顏色之後，就可以做筆記與裝飾囉！

 貓熊胖兜兜邊框

1.畫有貓熊耳朵的雲朵。

2.左下方畫一個小貓熊頭。

3.右下方畫一個較大的貓熊頭。

4.畫底部的雲朵。

5.畫小裝飾圖案。

6.塗色。

更換主題元素，還可以畫出更多、更萌的邊框！

貓咪雲朵邊框

兔兔雲朵邊框

這些都是做手帳必備的小圖標，所有小圖標都可以用來替換前面畫好的清單裡的圖標喔！是不是好棒棒？瞬間收穫上百種搭配變化了呢！

蝴蝶結棒棒糖

1.畫小圓形。

2.外圍畫第二個圓。

3.畫第三個左邊
有缺口的圓。

4.缺口處畫愛心。

5.下方畫蝴蝶結。

6.畫棒子並塗色。

仙人掌盆栽

1.畫盆子上部。

2.畫盆子底部。

3.上方畫愛心。

4.畫仙人掌。

5.盆子上畫愛心圖案。

6.畫仙人掌的刺並塗色。

 牛牛號碼牌

1.畫下方有缺口的頭部輪廓。

2.畫牛角和耳朵。

3.畫身體、腳和尾巴。

4.畫表情。

5.畫號碼牌。

6.寫上號碼並塗色。

萌物出沒!注意!

趴趴走小幽靈

1.畫右邊有缺口的帽子輪廓。

2.畫小骷髏頭。

3.往下畫身體輪廓。

4.畫星星魔法棒。

5.畫表情。

6.塗色。

 洗澎澎小兔兔

1.畫浴缸上部並留兩個缺口。

2.畫出浴缸完整輪廓。

3.畫淋浴噴頭。

4.畫小兔子輪廓。

5.畫表情。

6.畫愛心裝飾並塗色。

 玩氣球開心兔

1.畫兔子頭部輪廓。

2.畫耳朵絨毛。

3.畫表情和背心。

4.畫手和腳。

5.畫綁線的氣球。

6.塗色。

 喝果汁小貓熊

1.畫貓熊頭部輪廓和表情。

2.畫坐姿的身體輪廓和尾巴。

3.畫橢圓形杯口線條和吸管。

4.畫出完整的杯子。

5.畫杯子裡的飲料。

6.塗色。

 萌物冰淇淋

1.畫裝冰淇淋的脆餅杯。

2.畫小熊頭部輪廓。

3.畫小熊的表情。

4.再畫小兔頭部輪廓。

5.畫小兔的表情。

6.畫脆餅杯格紋並塗色。

國家圖書館出版品預行編目（CIP）資料

手繪Q萌小插圖：學萌萌噠造型‧畫可愛的世界 / 泱泱云上來著.
-- 初版. -- 新北市：漢欣文化事業有限公司, 2024.04
144面；23x17公分. -- (多彩多藝；19)

ISBN 978-957-686-892-4(平裝)

1.CST: 插畫 2.CST: 繪畫技法

947.45 112022357

多彩多藝 19

手繪Q萌小插圖
學萌萌噠造型‧畫可愛的世界

作　　　者／泱泱云上來
封 面 繪 圖／泱泱云上來
總　編　輯／徐昱
封 面 設 計／韓欣恬
執 行 美 編／韓欣恬
出　版　者／漢欣文化事業有限公司
地　　　址／新北市板橋區板新路206號3樓
電　　　話／02-8953-9611
傳　　　真／02-8952-4084
郵 撥 帳 號／05837599 漢欣文化事業有限公司
電 子 郵 件／hsbooks01@gmail.com
初 版 一 刷／2024年4月